*Have a great day!*

*Have a great day!*

*Have a great day!*

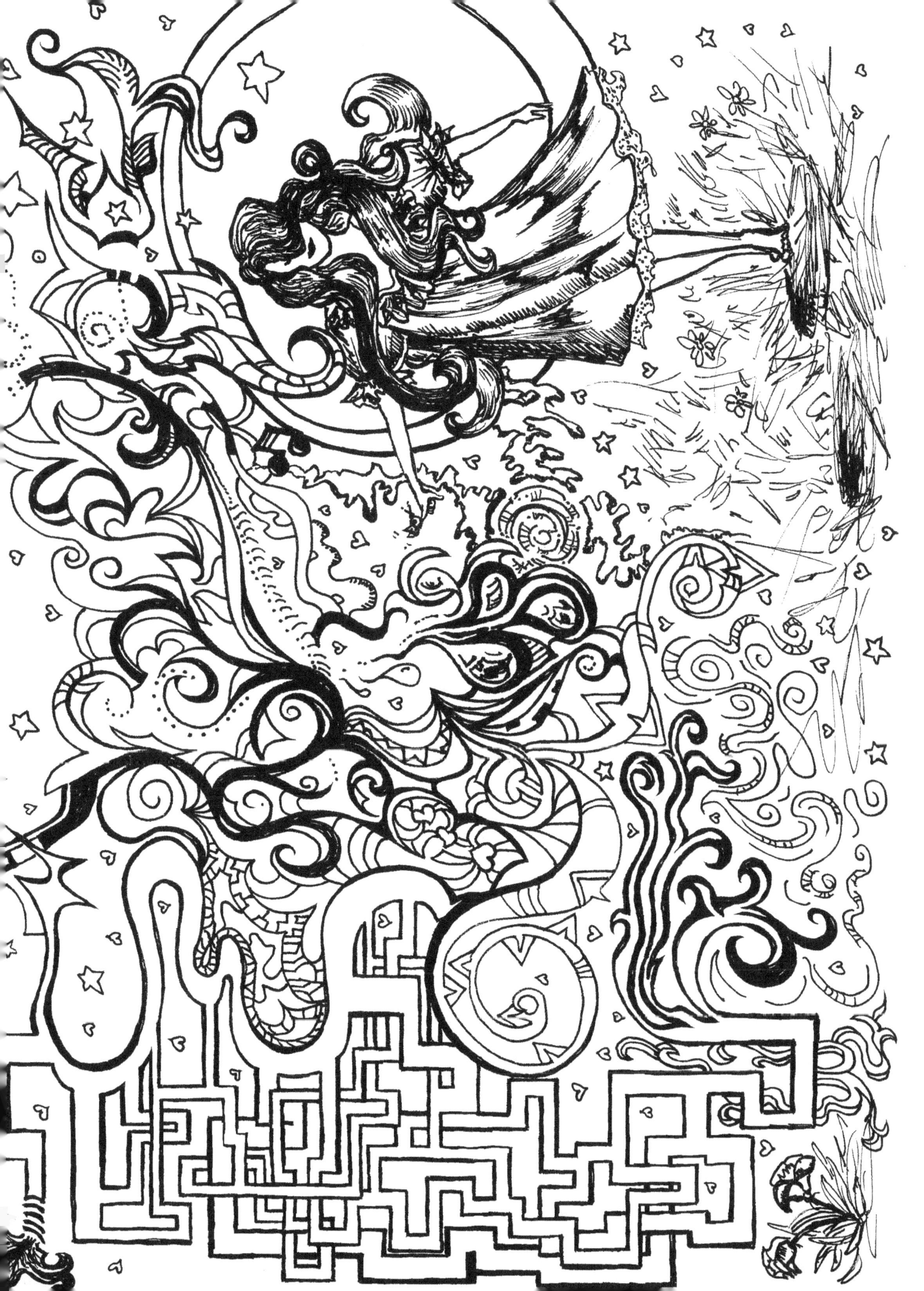

*Have a great day!*

*Have a great day!*

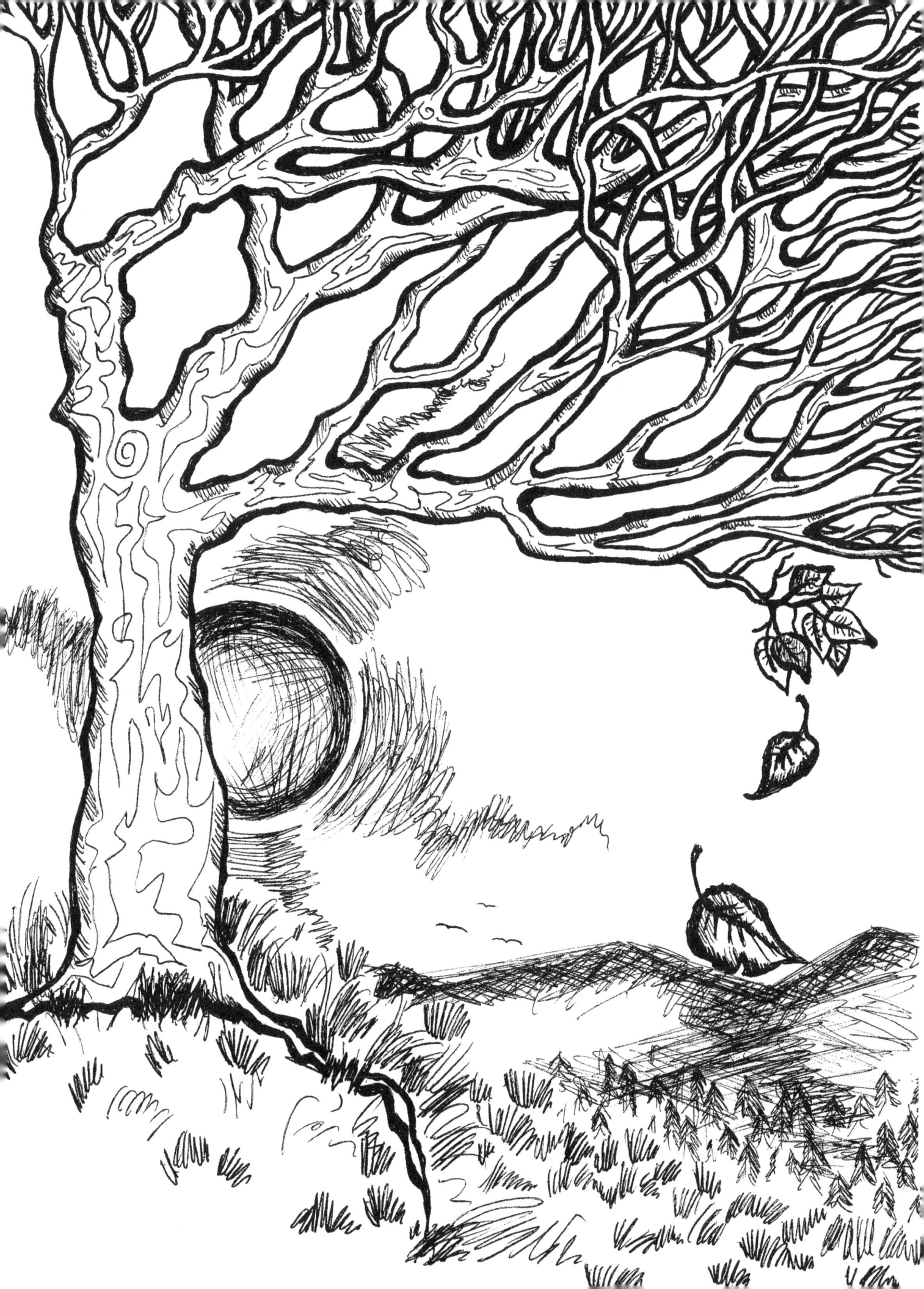

*Have a great day!*

*Have a great day!*

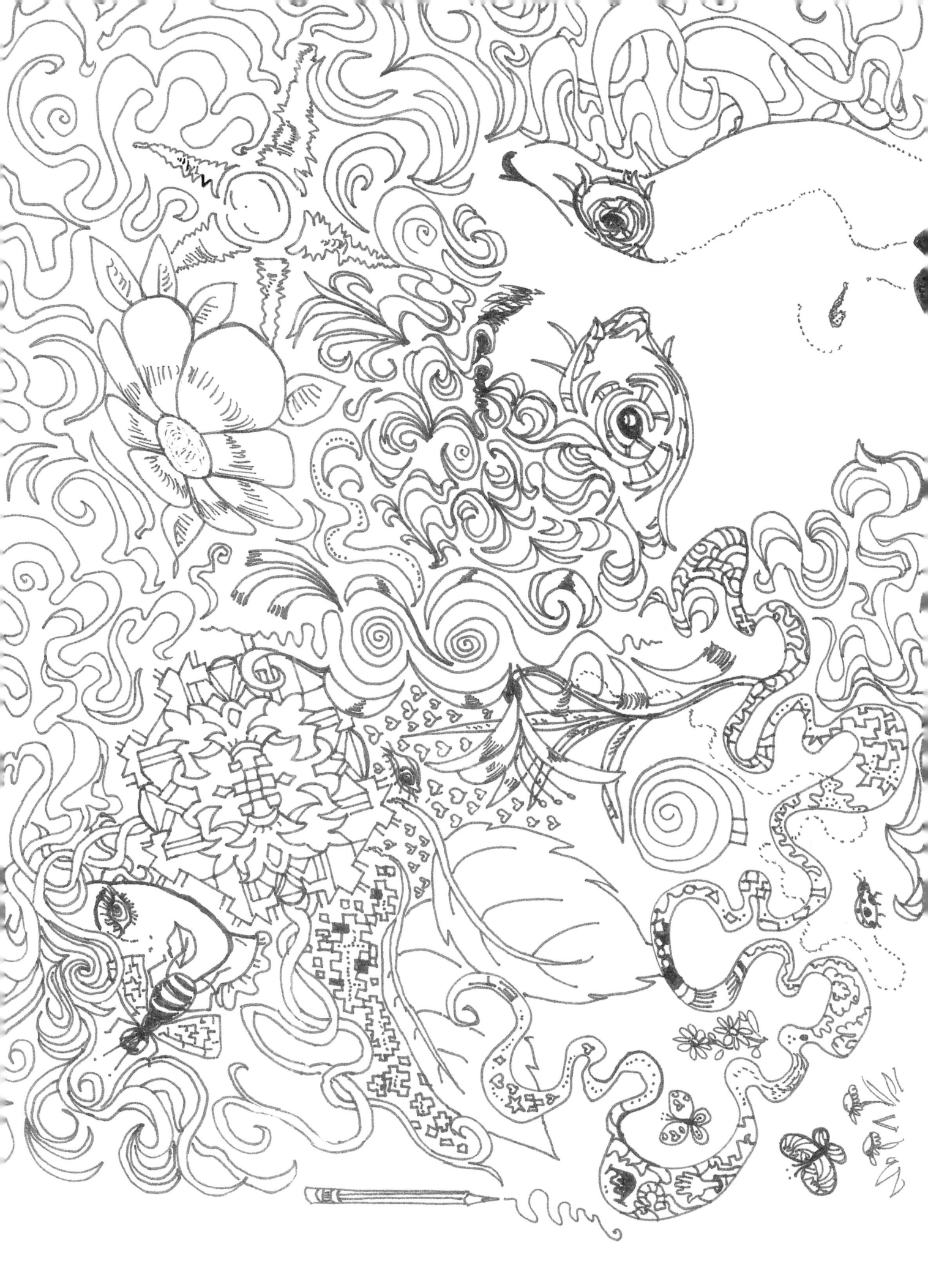

*Have a great day!*

*Have a great day!*

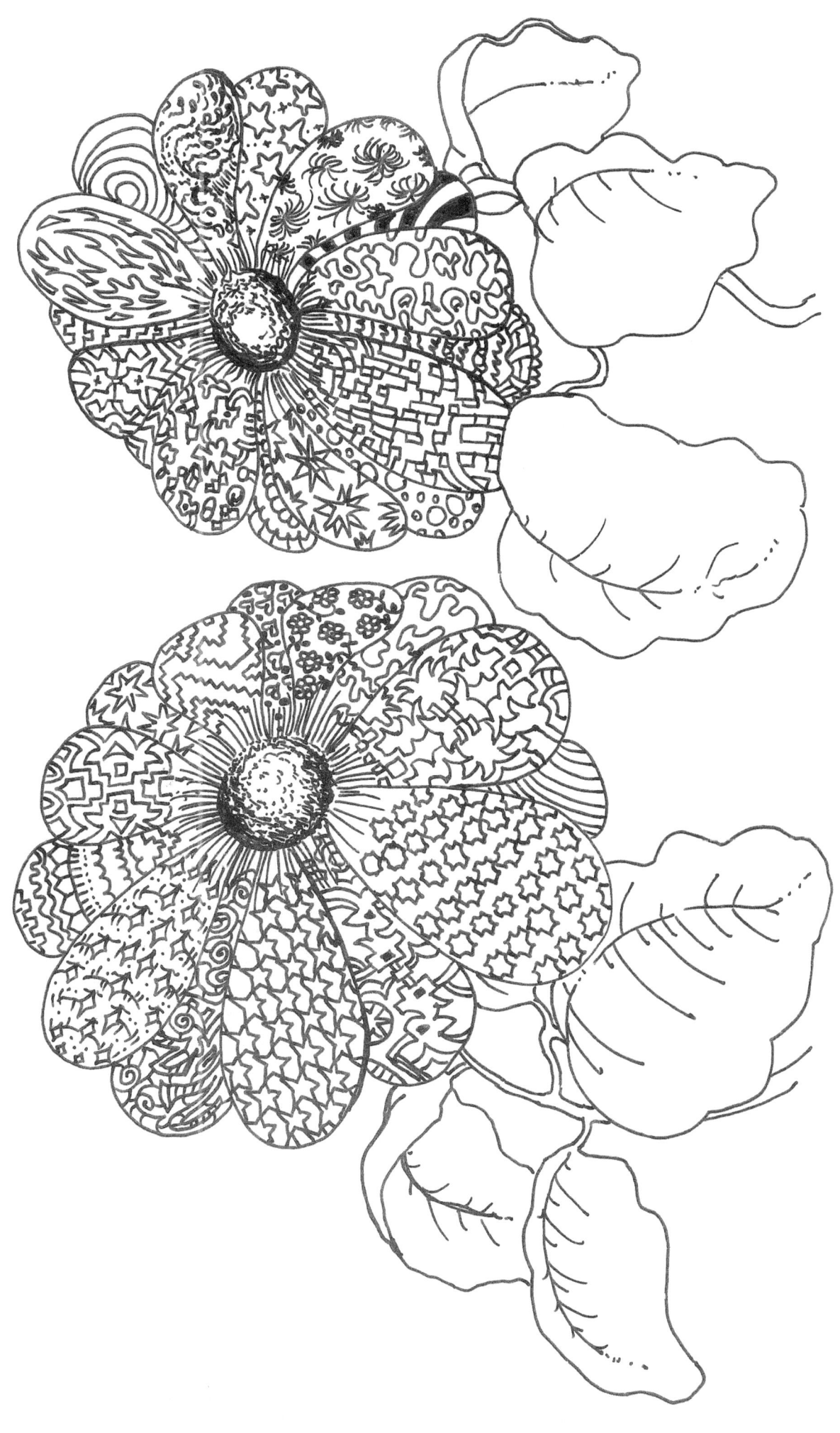

*Have a great day!*

*Have a great day!*

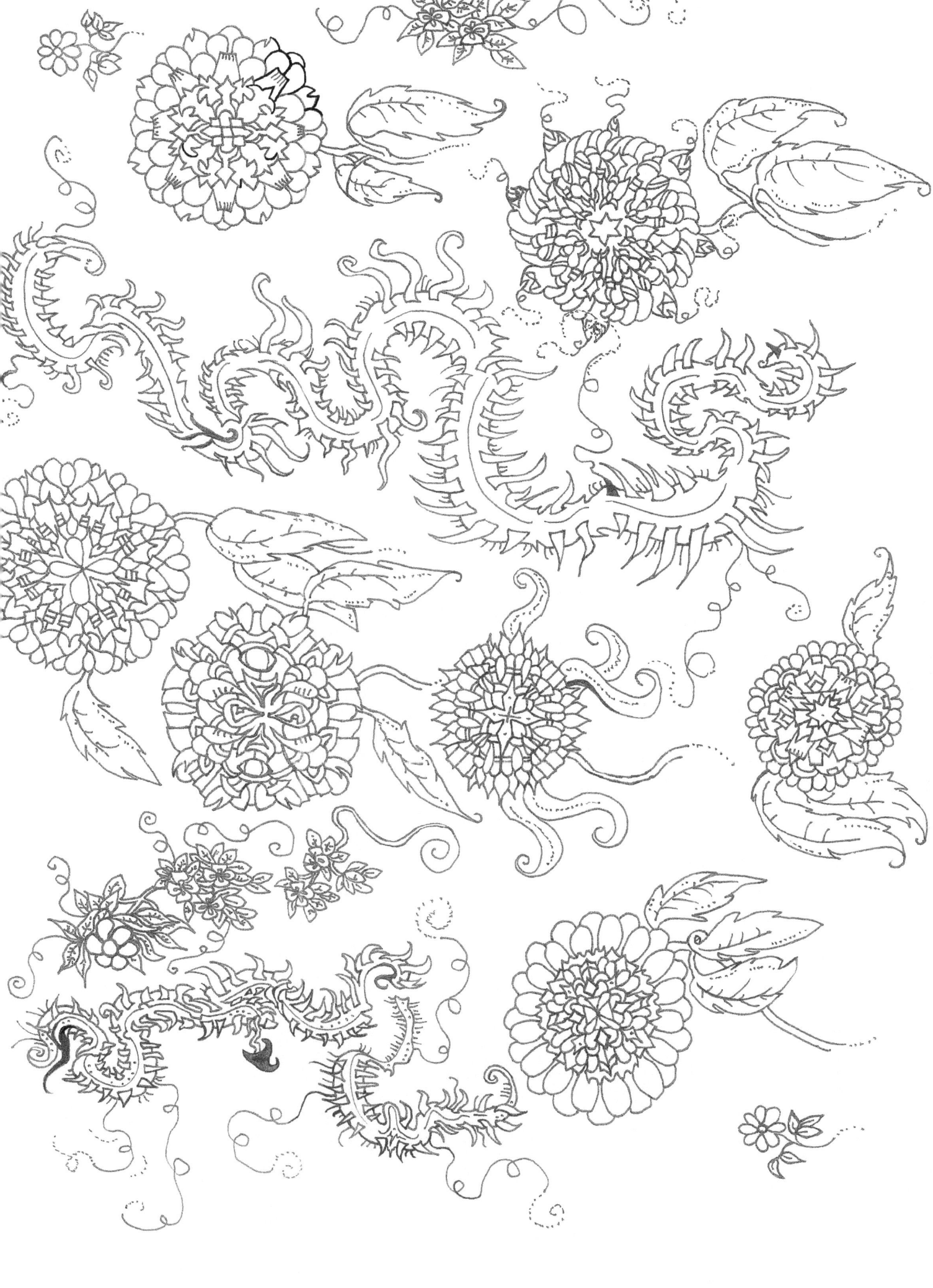

*Have a great day!*

*Have a great day!*

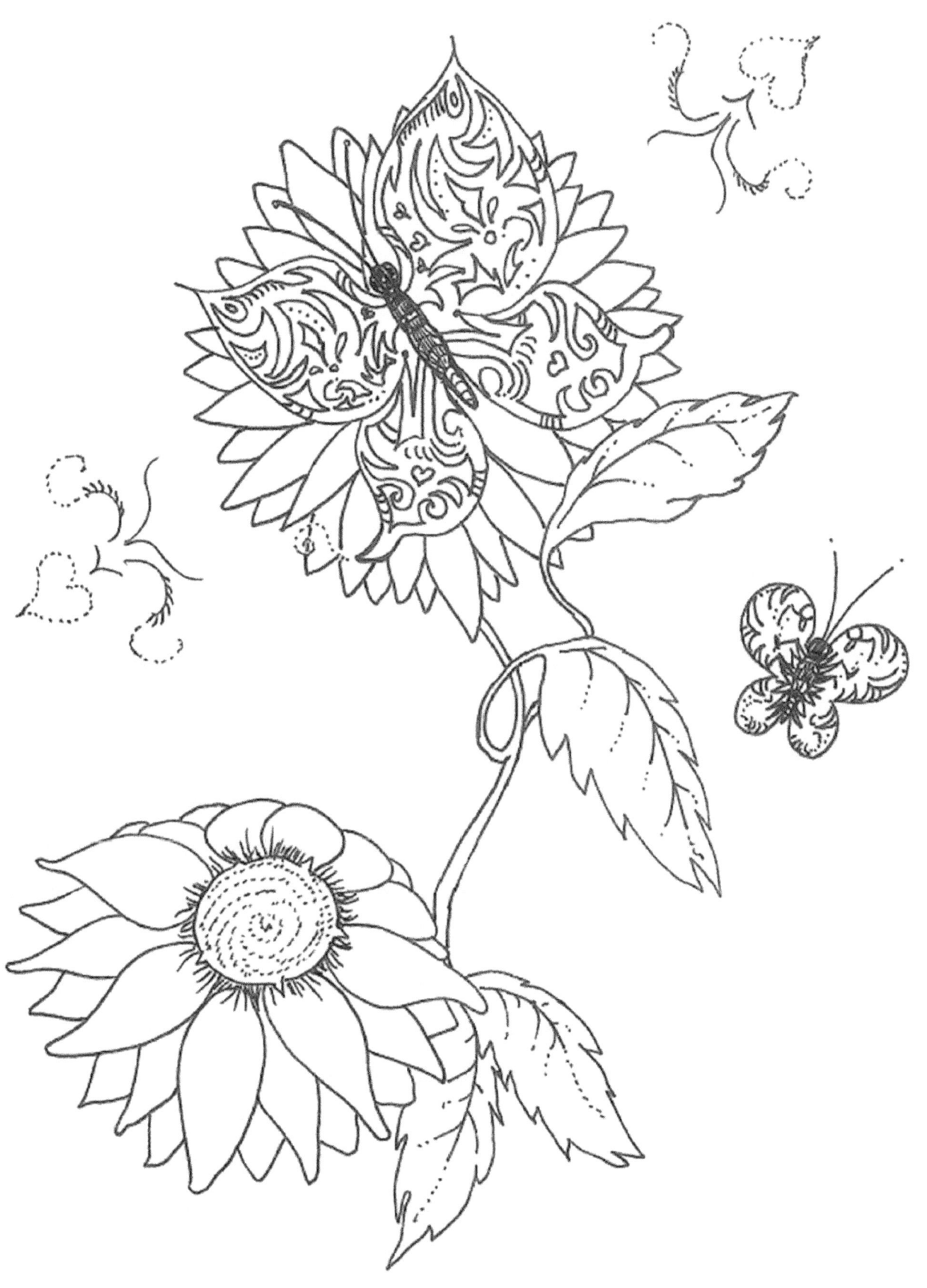

*Have a great day!*

*Have a great day!*

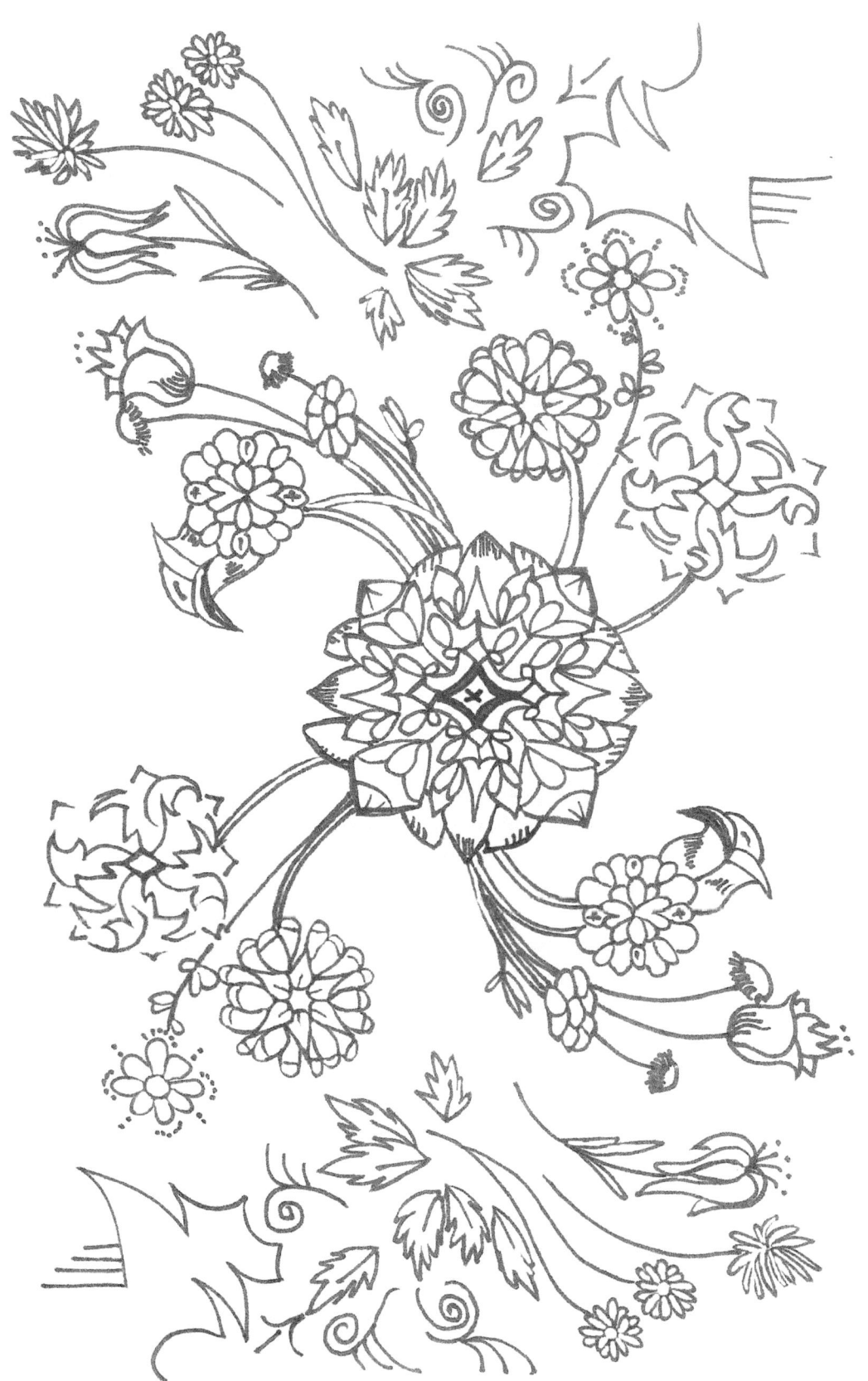

*Have a great day!*

*Have a great day!*

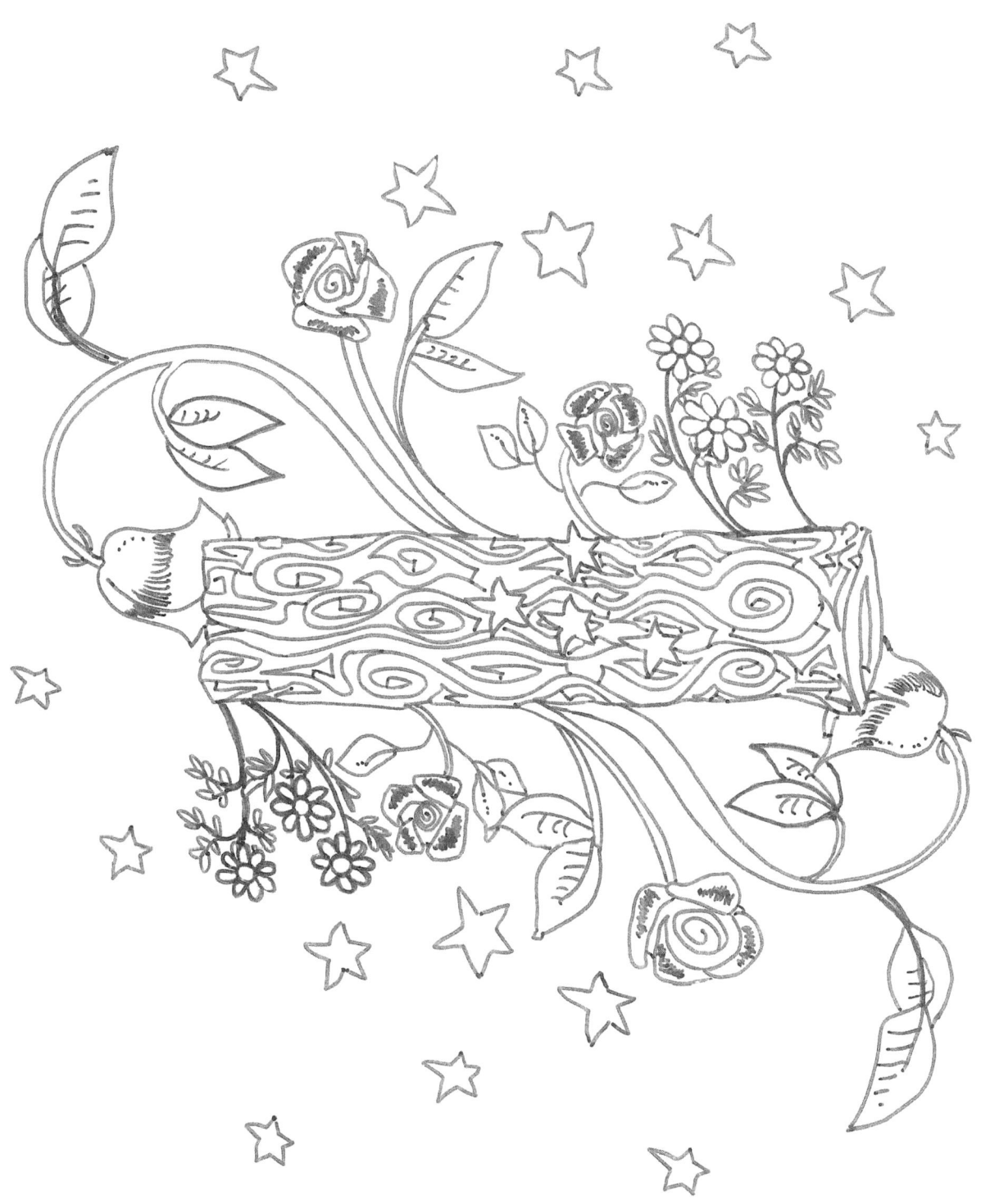

*Have a great day!*

*Have a great day!*

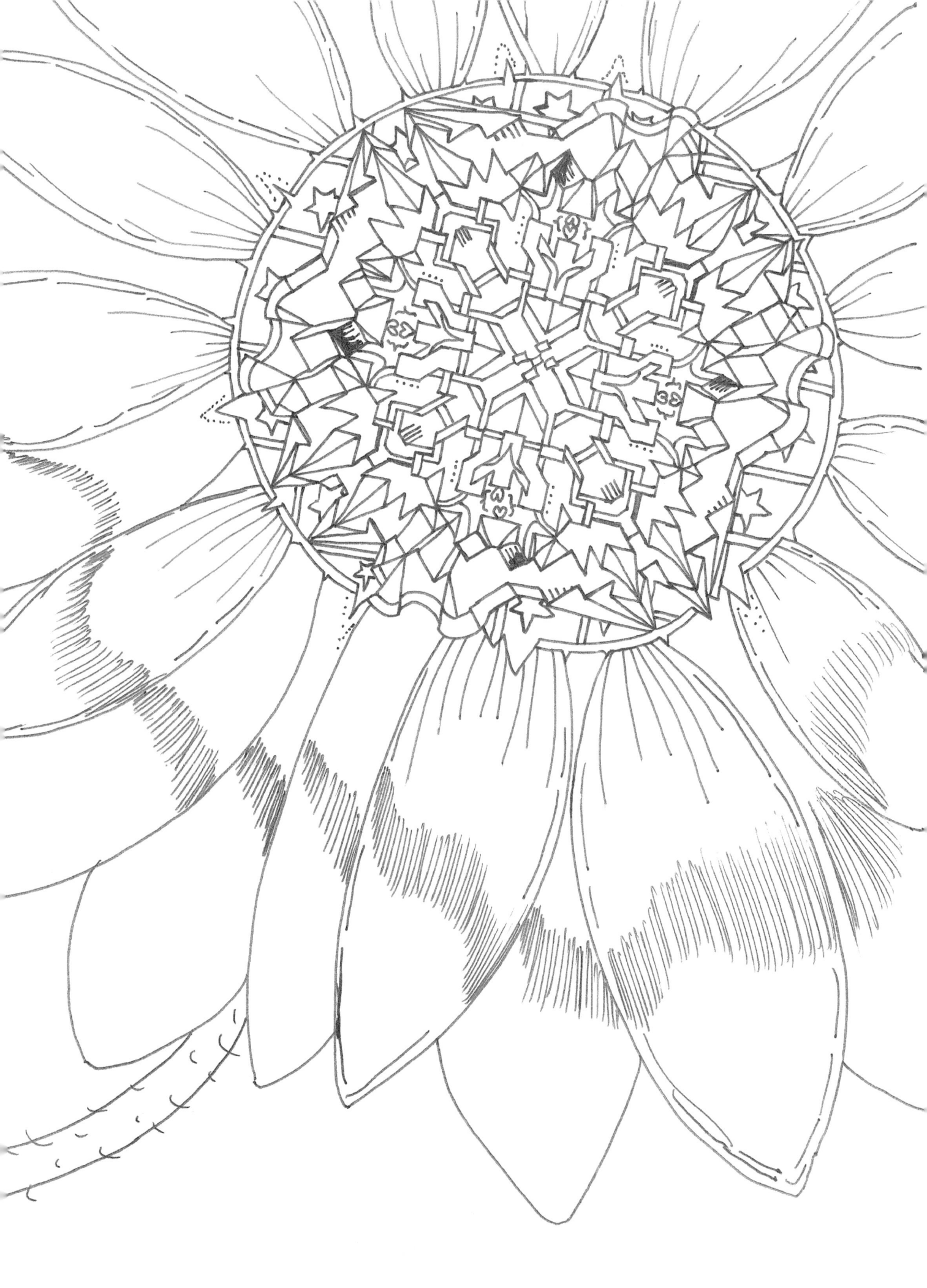

*Have a great day!*

*Have a great day!*

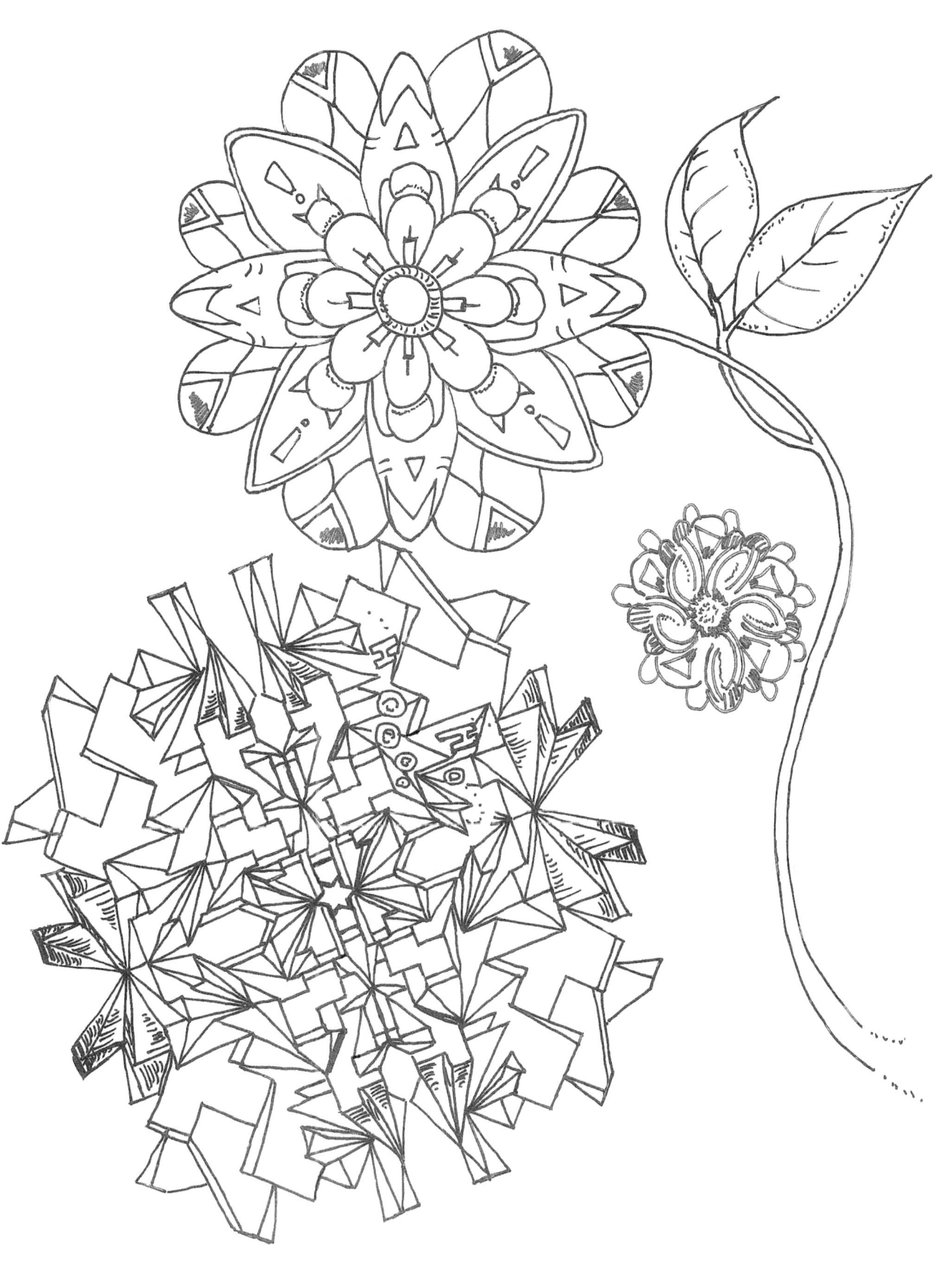

*Have a great day!*

*Have a great day!*

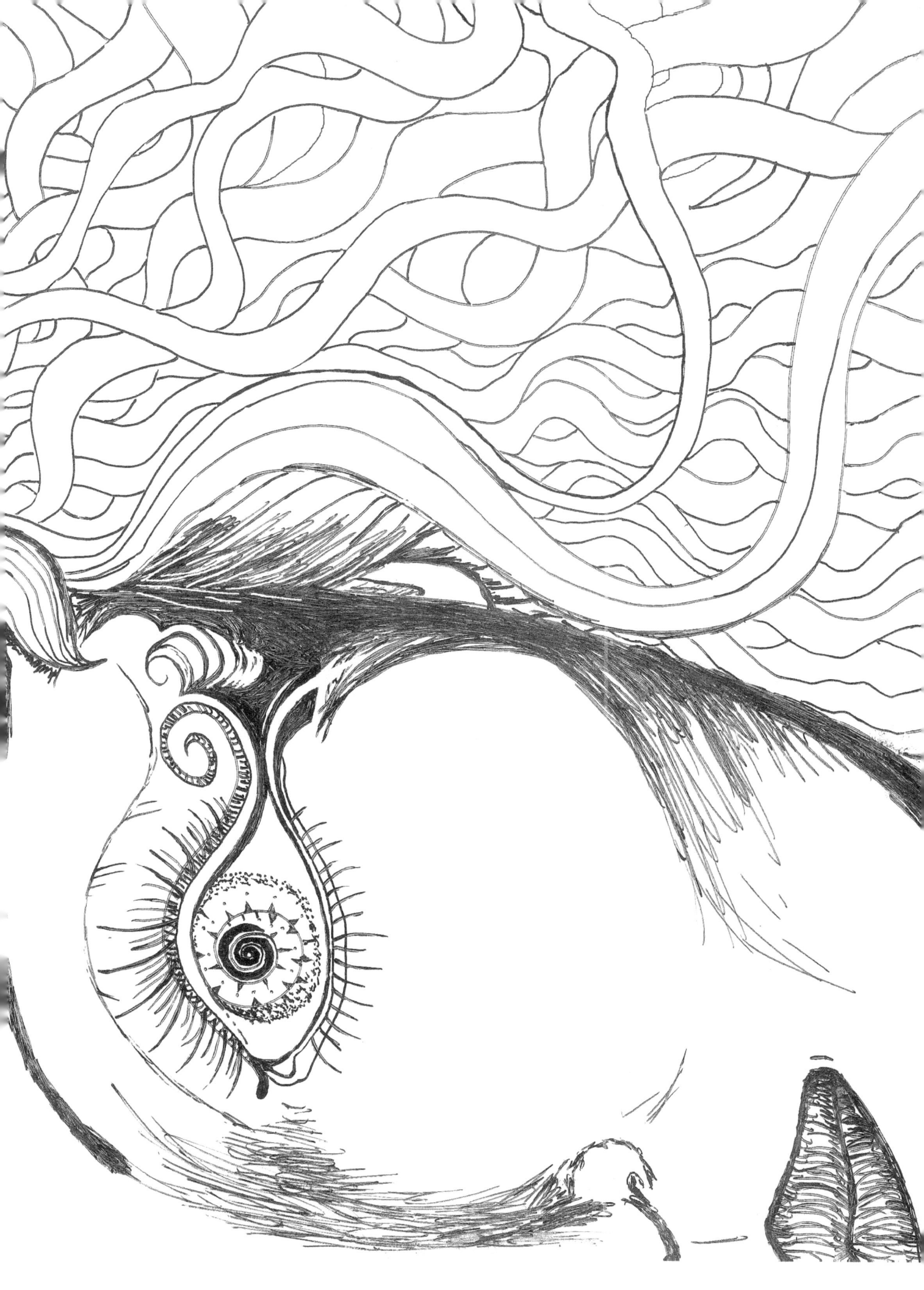

*Have a great day!*

*Have a great day!*

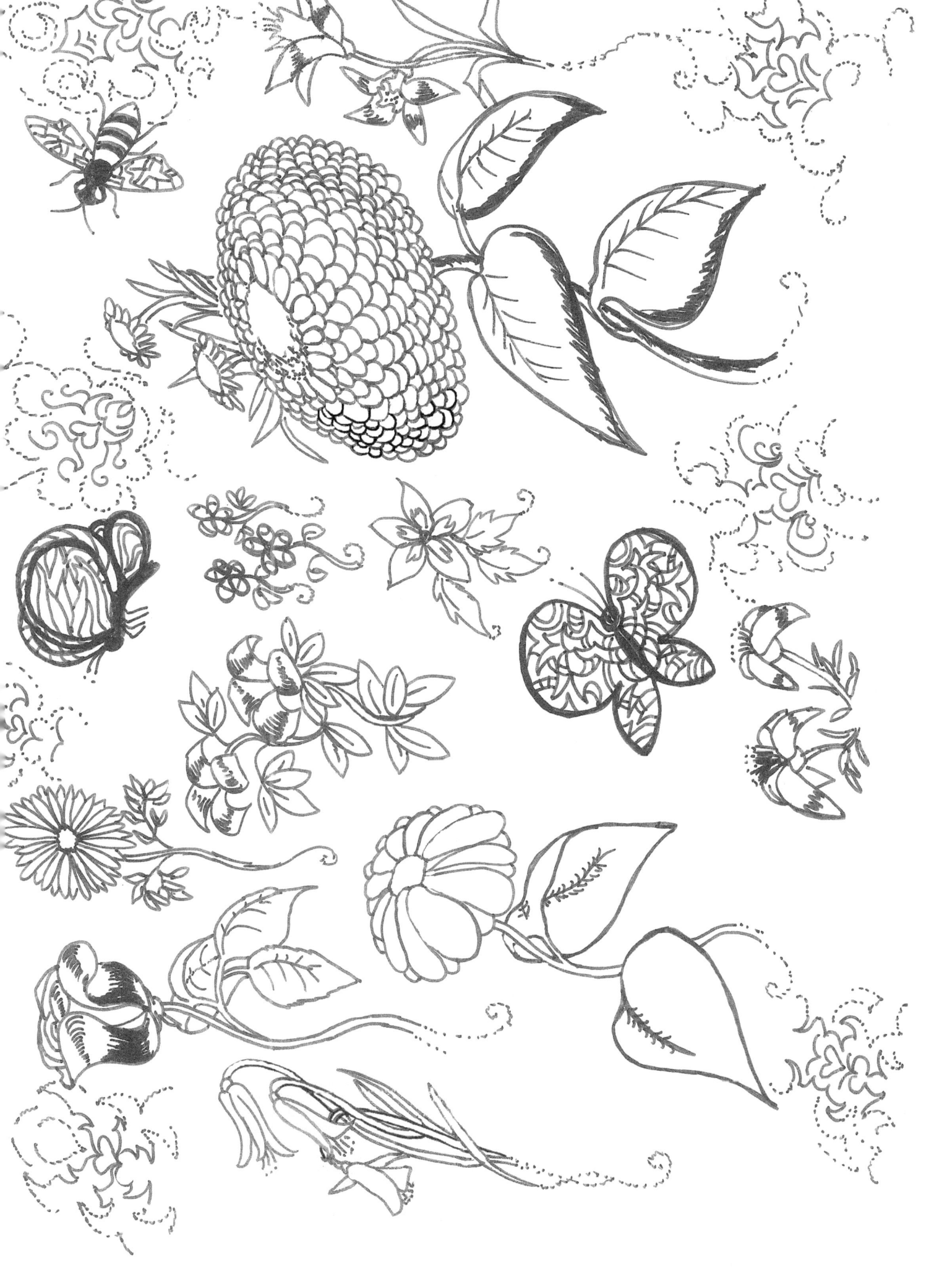

*Have a great day!*

*Have a great day!*

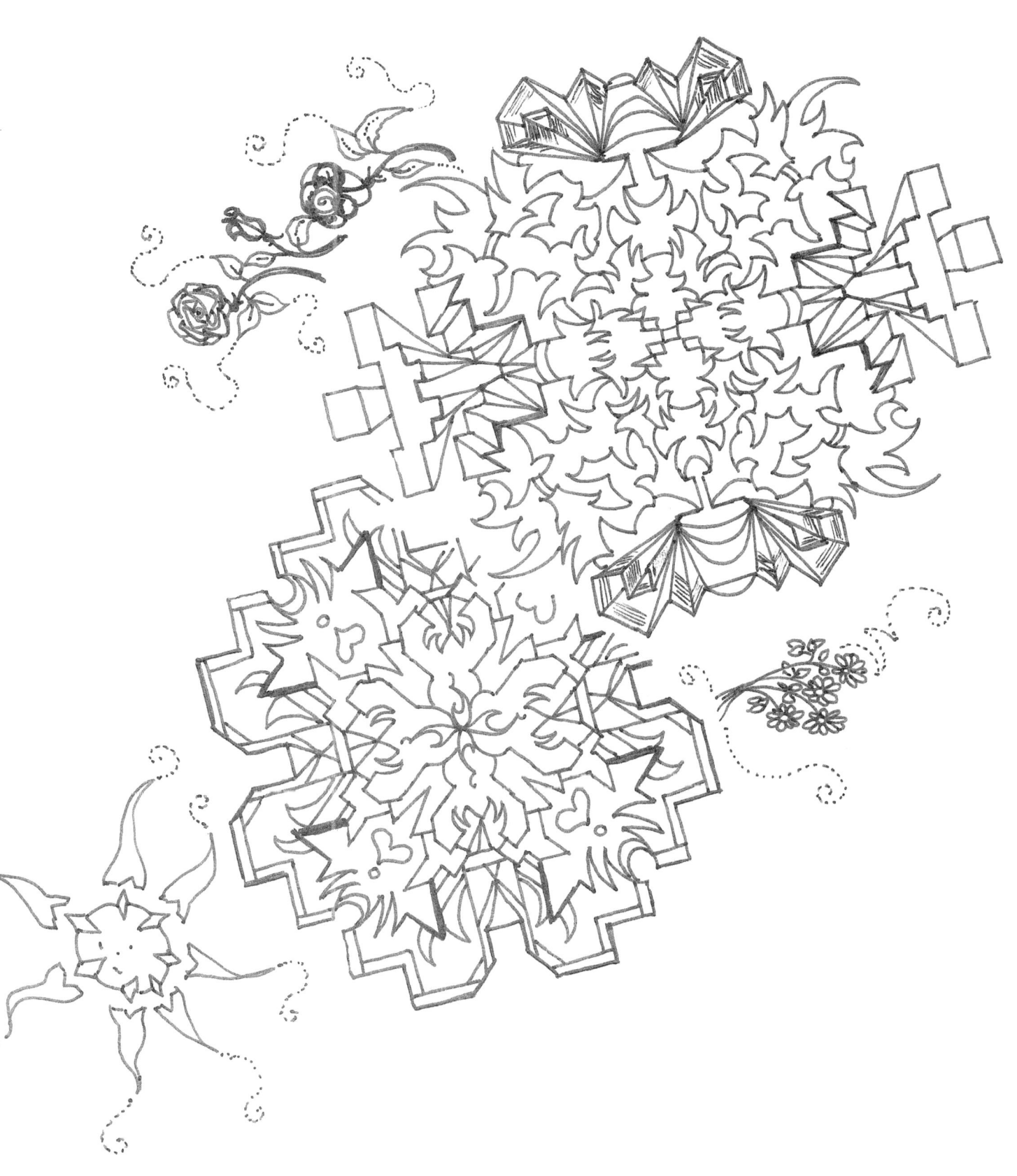

*Have a great day!*

*Have a great day!*

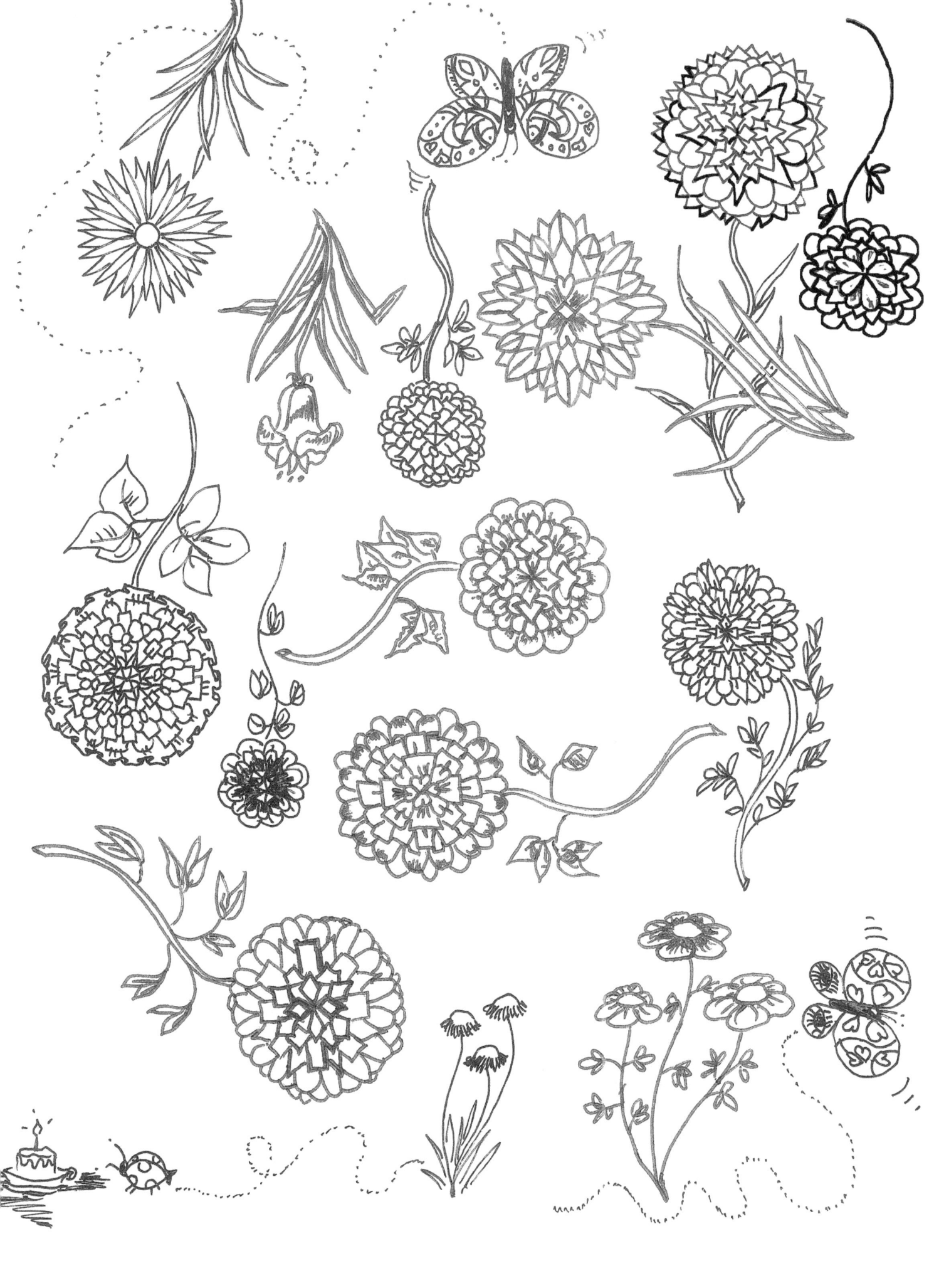

*Have a great day!*

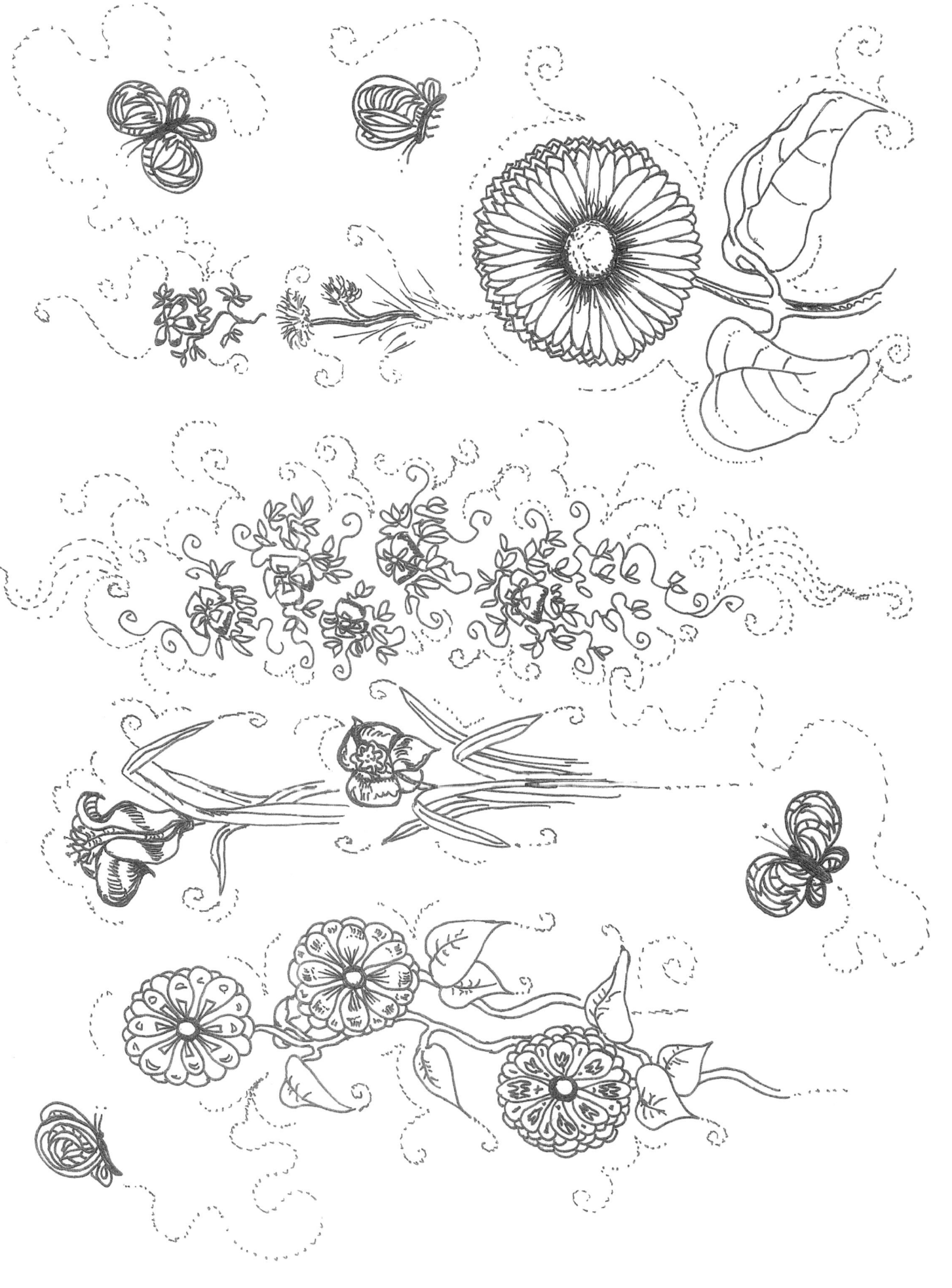

*Have a great day!*

*Have a great day!*

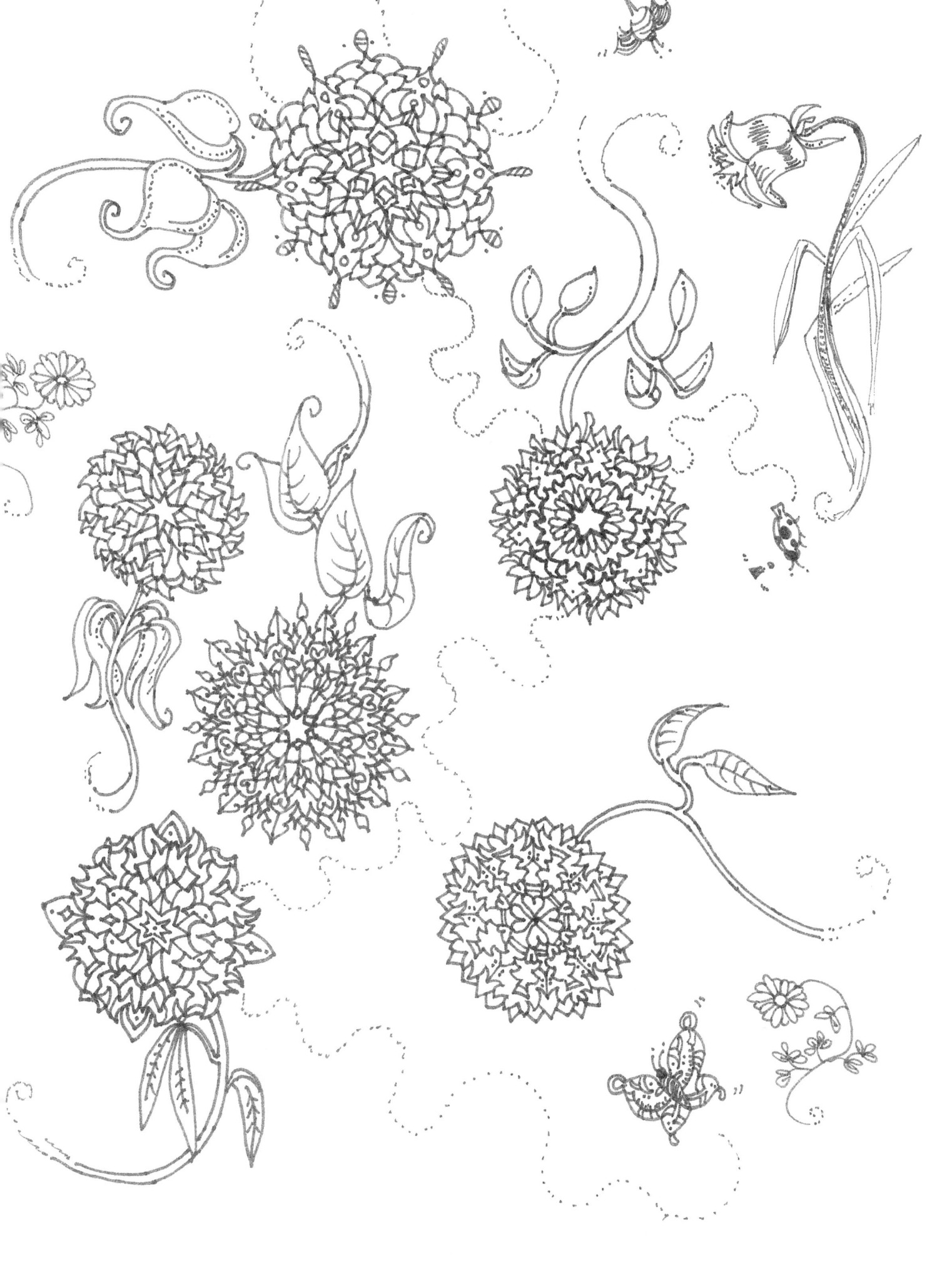

*Have a great day!*

*Have a great day!*

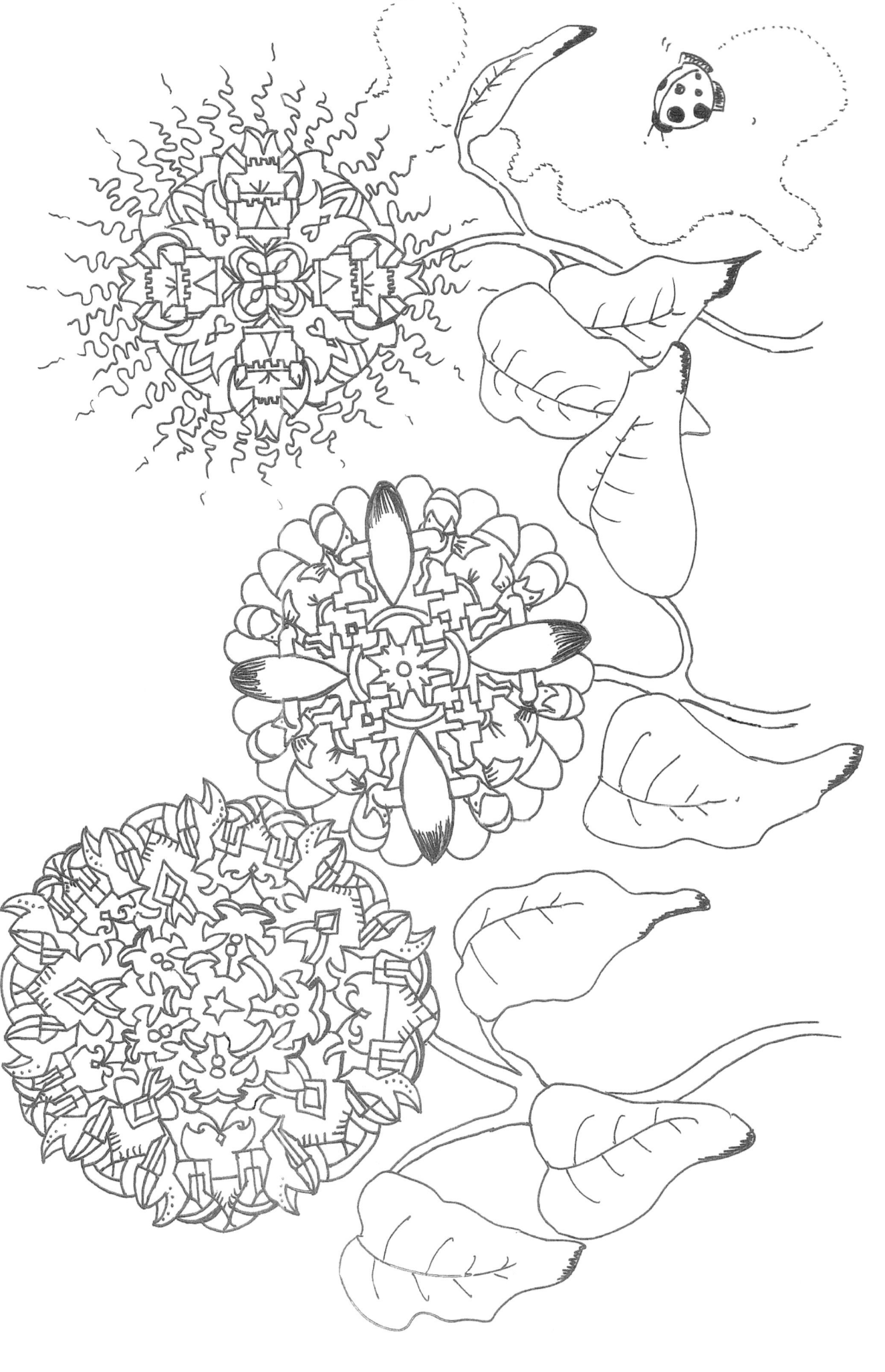

*Have a great day!*

*Have a great day!*

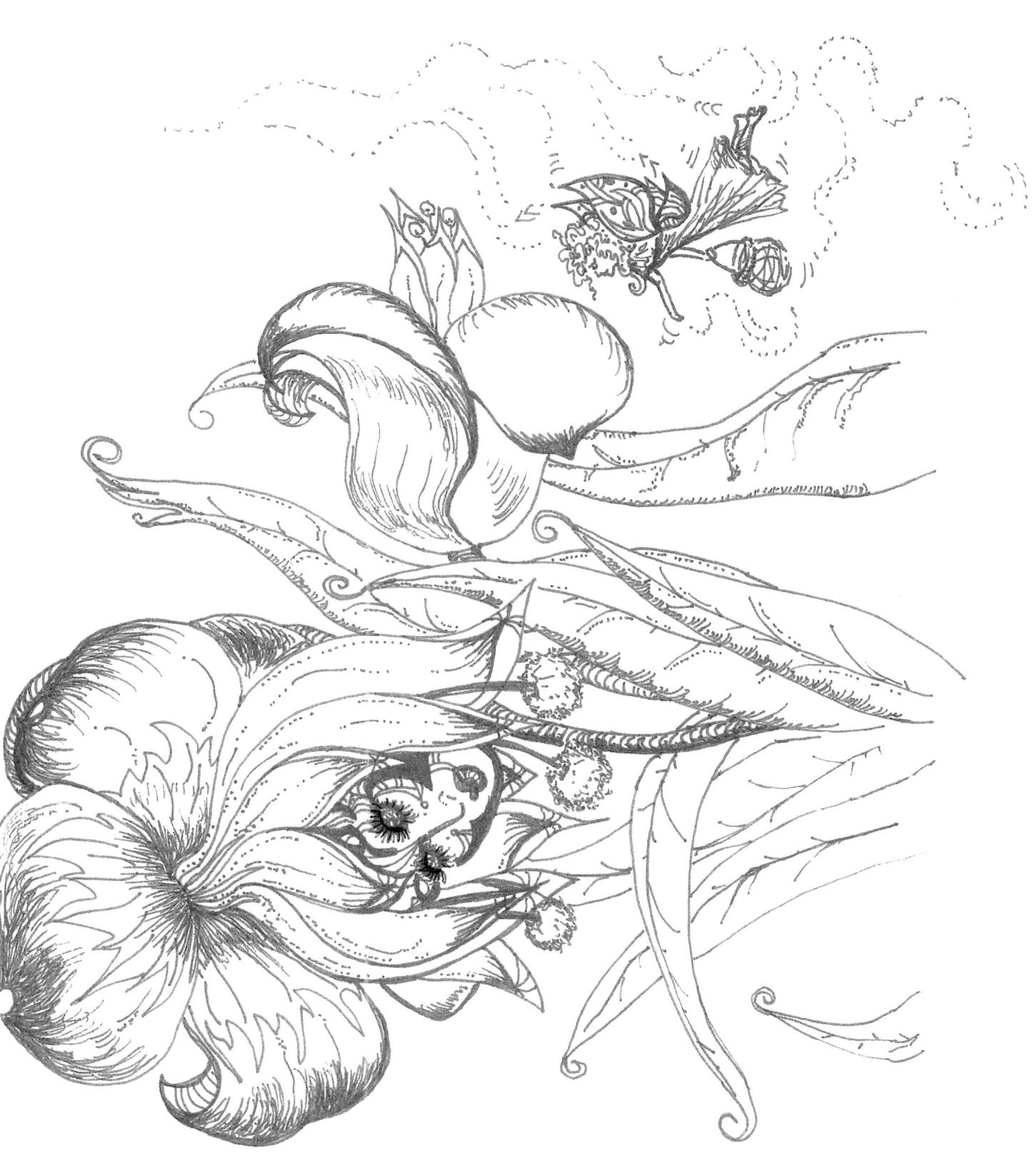

*Have a great day!*

*Have a great day!*

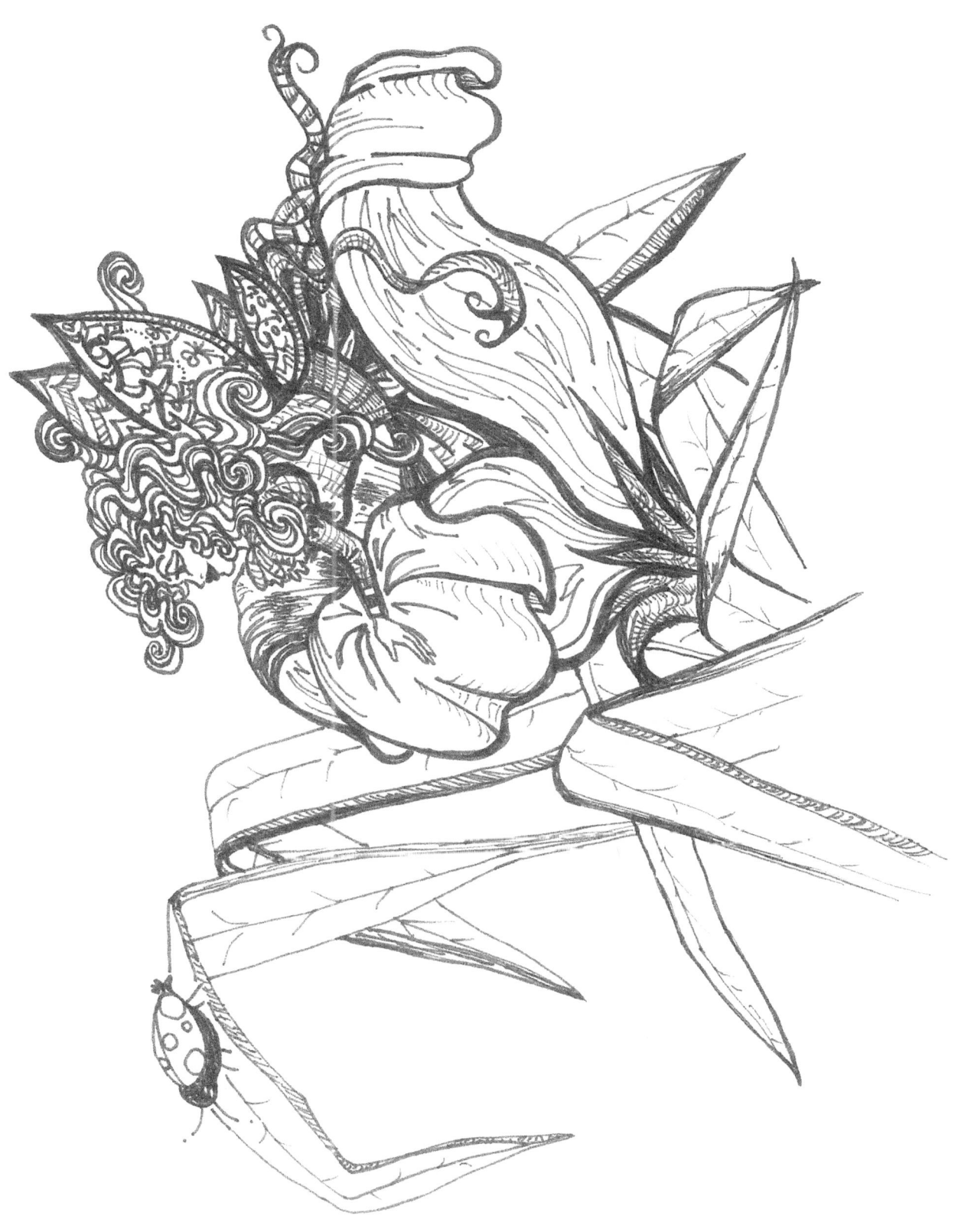

*Have a great day!*

*Have a great day!*

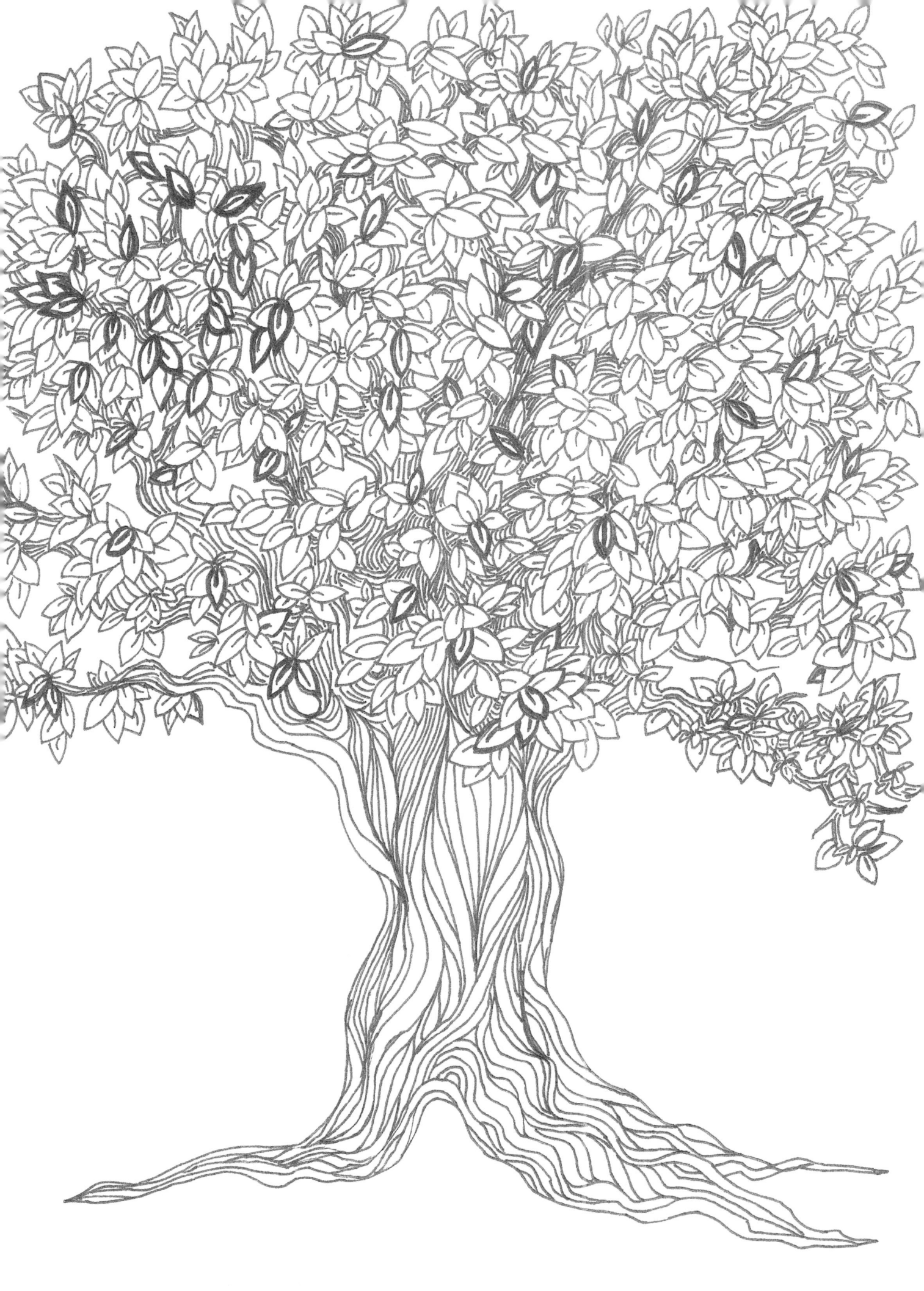

*Have a great day!*

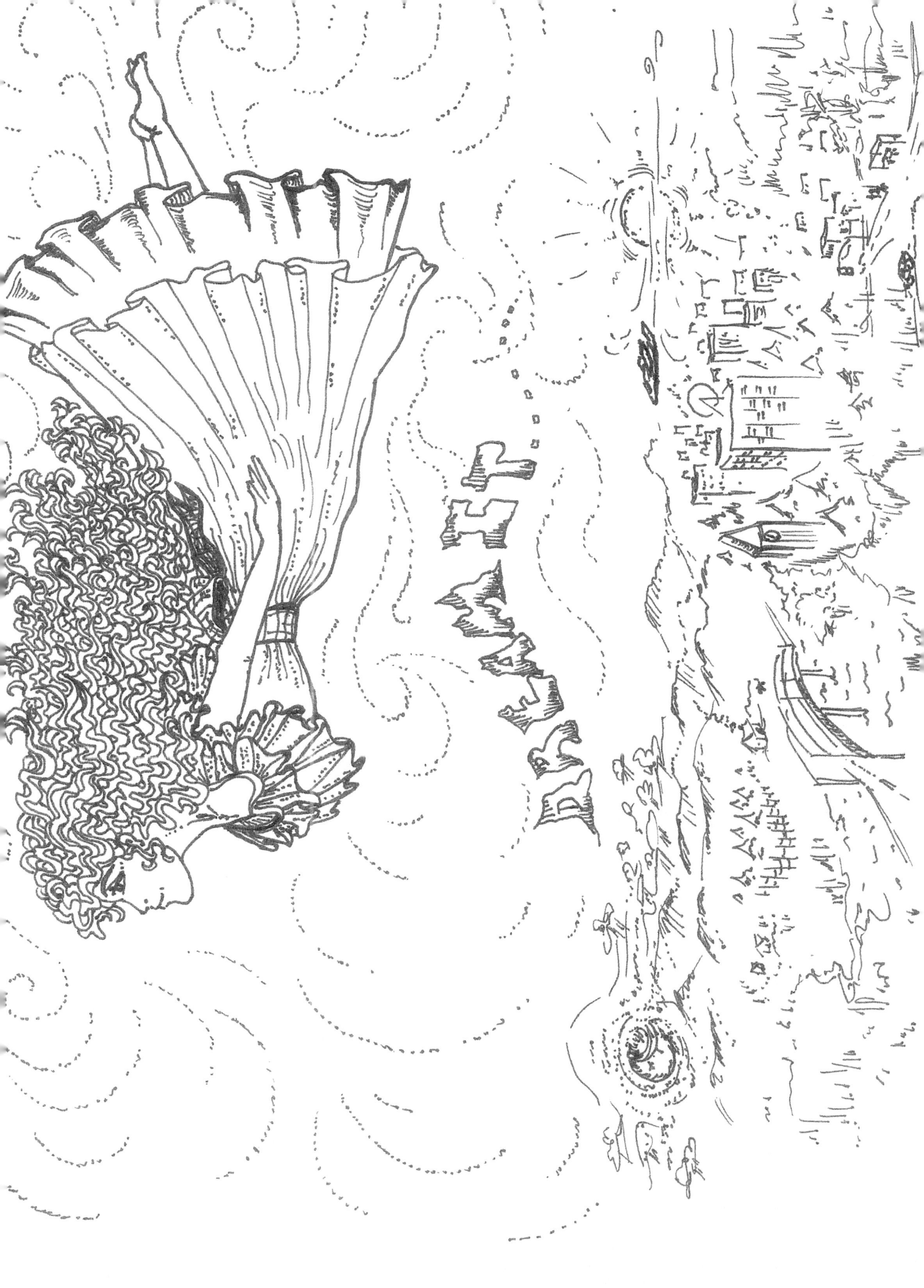

*Have a great day!*

*Have a great day!*

www.ingramcontent.com/pod-product-compliance
Lightning Source LLC
Chambersburg PA
CBHW080610190526
45169CB00007B/2951